CATALOGUE
DE TABLEAUX,

DESSINS, ESTAMPES, ÉTUDES

ET USTENCILES DE PEINTRE,

AINSI QUE

DE LIVRES, MEDAILLES ET AUTRES OBJETS,

DELAISSÉS PAR

M^R. JOSEPH DUCQ,

En son vivant Peintre de la Cour de Sa Majesté le Roi des Pays-Bas, Professeur Directeur de l'Académie des Beaux Arts de Bruges, Chevalier de l'Ordre du Lion Belgique, Membre de l'Institut National et de la Société des Beaux Arts de Gand etc.

Dont la Vente aura lieu publiquement par le Ministère d'officier public, et sous la direction de Mr. DE FRANCE-DE BREUCK, à Bruges, le 11 Mai 1830, et jours suivans, le matin à dix et l'après-midi à deux heures, en la maison mortuaire du défunt, rue Espagnole, section F 2, n°. 38, en monnoie métallique des Pays-Bas, avec augmentation de cents par Florin, payable en trois mois.

A BRUGES,

DE L'IMPRIMERIE DE J. F. BOGAERT, RUE DES TONNELIERS.

CATALOGUE DE TABLEAUX.

1. Un Paysage, vue de rivière, offrant dans le fond l'éruption d'un volcan, par un maître inconnu.
2. Deux Marchands occupés à la vérification de quelques espèces d'or et d'argent, bonne copie, d'après le tableau bien connu de Quintin Messis.
3. La rencontre de Rebecca et Eliézer, par Vander Laan.
4. Vue perspective de la place du Gouvernement, ou de l'ancien Bourg de la ville de Bruges, par Meuninxhoven.
5. Grand Paysage boisé, orné de figures, représentant des cavaliers, par Castuls, maître souvent confondu avec Nollet.
6. Paysage boisé, vue du Brabant, par Jacques Artois, du beau faire de ce maître.
7. Vues prises à Lariccia et à Albano, pendans, par Mr. Ducq.
8. Portrait en buste d'une Albanaise, richement vêtue, par le même.
9. Portrait en buste d'un Oriental, richement costumé, par le même.
10. Jésus-Christ descendu de la Croix, et entouré des vierges, intéressante et belle copie d'après le tableau d'Annibal Carrache, par Mr. Ducq.
11. Portrait de Femme, par Martin de Vos.
12. Portrait d'Homme, par Van Maas.
13. Un Portrait.
14. Une collection de six petits Tableaux d'ornement, d'une ancienne armoire, dont quatre en carré oblong, et deux en octogone, représentant des sujets de l'Ecriture Sainte, par Franc, joliment peints.
15. Tête en buste de St. Jean, d'après l'original de Van Oost, qui se trouve encadré à l'un des piédestaux des colonnes du maître autel dans l'église de St. Sauveur à Bruges, par Mr. Ducq.
16. Sujet d'histoire, effet de chandelle, d'après Schulken.

17 Esquisse du tableau d'Autel de la Chapelle de Notre Dame des Aveugles, à Bruges, par Van Oost.
18 Portrait d'un Pape, manière de Velusquez de Sylva.
19 Portrait du peintre Sneyders, d'après van Dyck, par Mr. Ducq.
20 Portrait d'après Rembrant, par le même.
21 Portrait d'un Ecclesiastique.
22 Vénus et Mars, d'après Rubens, par Mr. Ducq.
23 La Sainte Vierge et Saint Joseph, par De Cock.
24 Jésus-Christ à la Croix, entouré de la Sainte Vierge et de Saint Jean, petit sujet, d'après Raphaël, par Mr. Ducq.
25 L'assassinat de Coligni, par Suvée, esquisse.
26 Portrait d'une vieille Femme.
27 Une sainte Famille, figures à demi, par Scidone, petit sujet de beaucoup de mérite et bien conservé.
28 Sainte Gertrude, petit tableau, charmant, par Van Oost.
29 Deux Paysages, stile du Poussin, très-bonnes copies, d'après un maître Italien.
30 Paysage par Jacques Artois.
31 L'annonciation, par Mr. Ducq.
32 Deux Esquisses, le déluge et un autre sujet.
33 Autre esquisse représentant Jésus dormant pendant la tempête.
34 La fable d'Actéon, métamorphosé en cerf par Diane, entourée de ses Nymphes, d'après le beau tableau du Titien, par Mr. Ducq.
35 Le Portrait en buste de Sa Majesté le Roi, par Mr. Ducq.
36 Tableau d'Autel, représentant le Martyre de saint Sebastien, par Mr. Ducq.
37 Tableau d'Autel, représentant Saint Dominique, prisonnier que les anges dérobent à la vigilance des gardes, par Gaspard de Crayer, beau morceau.
38 Autre tableau d'Autel, représentant le mariage de Sainte Catherine, par Erasme Quellen, chef d'œuvre qui peut être mis en parallèle avec les meilleures productions de l'école d'Italie, digne à cet égard de l'admiration des vrais connaisseurs.

39 Autre tableau d'Autel, représentant la Vierge et l'Enfant Jésus, dans la gloire céleste, contemplés par les Saints et Martyrs, par Van Oost, approchant de la manière de Roose, au point d'avoir été attribué par quelques-uns à ce dernier maître.
40 Daphnis et Chloé, écoutant le récit du bouvier Philétas près la grotte des Nymphes aux environs de Mitylène, pastorale grecque du Sophiste Longus, par Mr. Ducq.
41 Daphnis endormi dans la grotte des Nymphes : elles lui apparoissent en Songe, pastorale du même Sophiste, par le même, formant le pendant du précédent.

DESSINS ENCADRÉS,

SOUS GLACE.

1 Sujet de Bivouac, par le colonel Groenia, dessin lavé, à l'encre de la Chine.
2 Groupe des porteurs du Siège Pontifical, dessin lavé, en couleurs, d'après le tableau de Raphaël, qui est au Vatican représentant la Messe de Pie IV.
3 Vue prise à la Riccia, dessin au crayon dit Terre d'Italie, par Bassi.
4 Sujet de nature morte, par M. Dubois.
5 L'amour chassant les mauvais songes, dessin achevé à l'estampe et au crayon, par M. Ducq. Paris an 8.
6 L'aurore, petit dessin en couleurs, par le même.
7 Deux petits sujets de l'Histoire Sainte, par un artiste Italien.
8 Trois petites têtes, d'après Raphaël, par M. Ducq.

ESTAMPES ENCADRÉES.

1 Sainte Famille, (la madona della Sedue), d'après Raphaël, par Morgen.
2 La Chasse aux Lions, d'après Rubens, par Bolzwert
3 Combat de Cavaliers, d'après Léonard De Vinci, par Edelinck.

4 Bélisaire d'après Gérard, par Desnoyer.
5 Apollon et les Muses, petit sujet de Massart.
6 Plan à vue d'Oiseau de la ville de Rome, par Joseph Vasi, grande pièce.
7 Le Portrait de Rubens, par M. De Meulemeester.
8 Modestia e vanita, d'après Léonard de Vinci, par Campanella.
9 La Mort du Général Wolff et le Combat de la Hogue, d'après Wollet, petits sujets.
10 Statue de Bacchus, par Massart.
11 Collection des tableaux du Vatican, par Raphaël, gravés par Volpato et Morgen, neuf pièces qui seront vendues ensemble ou séparément, selon le désir des amateurs.
12 Groote Houtplaat, naer Titianus.

DESSINS EN FEUILLES

1 Quatre têtes d'études, par M. Ducq.
2 Quatre idem par le même.
3 Quatre idem par le même.
4 Quatre idem par le même.
5 Quatre idem par le même.
6 Quatre idem par le même.
7 Cinq idem par le même.
8 Onze Dessins d'après Raphaël et Michel Ange, par le même.
9 Quatre Dessins, dont un d'après Raphaël et les autres d'après la bosse, par le même.
10 Huit pièces, têtes et autres études, d'après Raphaël, par le même.
11 Sept idem, d'après Poussin, par le même.
12 Deux Dessins de Tableaux et deux Calques.
13 Deux idem et un Calque.
14 Dix Dessins au crayon, vues d'Italie.
15 Neuf idem dito lavés.
16 Quatre Figures Académiques, par M. Ducq.
17 Quatre idem dito par le même.
18 Quatre idem dito par le même.

DE DESSINS EN FEUILLES.

19 Quatre Figures Académiques, par M. Ducq.
20 Quatre idem dito par le même.
21 Quatre idem dito par le même.
22 Quatre idem dito par le même.
23 Treize idem d'après La Bosse.
24 Cinq Dessins achevés, en couleurs et un autre au simple trait.
25 Sept Figures Académiques, au crayon rouge.
26 Neuf dessins au crayon rouge.
27 Cours d'ostéologie et d'anatomie, d'après nature, par Mr. Ducq, 36 feuilles, grand format.
28 Cahier de figures allégoriques sur papier gris, 13 pièces, par le même.
29 Huit dessins, vues de villes, etc., par Vermoete et autres.
30 Croquis de compositions et sujets divers, 24 pièces.
31 Idem dito 24 pièces.
32 Idem dito 24 pièces.
33 Idem dito 20 pièces.
34 Idem figures têtes et fragmens, 20 pièces.
35 Idem, portraits, 10 pièces.
36 Idem, fonds de tableaux et ornemens, 35 pièces.
37 Dessins sujets de tableaux de l'histoire profane, 15 pièces.
38 Idem de tableaux de l'histoire sacrée, 8 pièces.
39 Idem sujets privés, 4 pièces, dont deux en couleurs.
40 Idem au lavis, vues d'Italie, 18 pièces.
41 Idem dito au crayon, vues d'Italie et animaux, 26 pièces.
42 Idem paysages de divers genres, 7 pièces.
43 Idem d'après le modèle, non terminés, 11 pièces.
44 Idem d'architecture, 38 pièces.
45 Trois grands dessins d'architecture et un idem d'ornemens au lavis.
46 Trois dessins.

ESTAMPES EN FEUILLES.

1 Deux cahiers de la collection de têtes d'études, d'après Gerard, dessinées par Aubry Le Comte, et lithographiées par Engelmann, 17 feuilles.

2 Le portrait de Rembrant, par Mr. de Vlaminck.
3 Recueil de vases antiques des tombeaux au Royaume des Deux Siciles, tirées du cabinet du chevalier Hamilton, 82 feuilles.
4 La peste de Florence, par Sabatalli.
5 Onze pièces, des gravures en bois, par Albert Durer.
6 Les portes du Baptistaire à Florence, gravures au trait, par Théodore le Calmouck, 12 feuilles.
7 Sept feuilles des portiques du Campo Santo à Pise, d'après Gozzoli.
8 Cinq estampes d'après le Perrugin, par F. Cacchini.
9 Quatre gravures au trait, d'après Pentorichio, par Penelli.
10 Lithographies caricatures, etc., 7 pièces.
11 Diverses gravures, 16 pièces.
12 42 Feuilles petites gravures, statues antiques.
13 Les quatre premiers cahiers de la collection des principaux monumens d'architecture et de sculpture de la ville de Bruges, dessinés et gravés par Mr. Rudd.
14 Petits sujets de l'histoire de la révolution de France, par Duplessi Berlaux.
15 Gravures et eaux fortes diverses, de l'école française, 18 pièces.
16 Recueil d'animaux, d'après P. Potter, par Debie, 8 pièces.
17 Gravures diverses, d'après Carrache, 9 pièces.
18 Paysages, batailles, vues et sujets divers, d'après différens maîtres, 48 pièces.
19 Paysages divers, 16 pièces.
20 Sujets de batailles, animaux et autres, 35 pièces.
21 Basreliefs de Polledore de Caravage, Sybilles et autres sujets, 41 pièces.
22 Différentes gravures, école italienne, 25 pièces.
23 Idem dito, 25 pièces.
24 Quatre gravures et quelques sujets de monstres.
25 Paysages par Herman van Zwanevelt et Perelle, 14 pièces.
26 La fable de Psyché, d'après Raphaël.
27 Les apôtres et les vertus, d'après le même.
28 Jupiter terrassant les geants, d'après Jules Romain.

29 Fresques du Vatican d'apres Raphaël, 23 pièces avec la grande bataille de Constantin en 4 feuilles, et le titre, par Francisque Aquila.
30 Divers sujets d'après Raphaël et autres maîtres Italiens, 70 pièces.
31 Différentes figures hyéroglyphiques peintes par Raphaël, dans l'une des salles du Vatican, et le recueil des dix sujets de peinture dans les chambres du Vatican par le même.
32 Peintures de la Chapelle sixtine de Michel Ange, 16 pièces.
33 Les angles du plafond de la Chapelle Sixtine au Vatican, représentant des Sybilles et des Prophètes, par Michel Ange et gravés par le Mantouan.
34 Quatre grandes pièces des Fresques du Vatican, d'après Raphaël; le triomphe de Bacchus Bis, d'après le même et autres sujets d'après Jules Romain, et autres maîtres, ensemble onze pièces.
35 Les Arabesques des loges du Vatican, d'après Raphaël, par Carlo Lasinio.
36 Diverses Gravures, d'après Raphaël et autres maîtres Italiens 35 pièces.
37 Idem dito 20 pièces.
38 Idem dito 21 pièces.
39 Les œuvres d'Hercule, d'après Poussin, par Pesne, 10 pièces.
40 Sujets de la Passion, d'après le même par Stella, 14 pièces.
41 Grands paysages d'après le même, 6 pièces.
42 Moïse Sauvé des eaux, combat de Moïse avec les Bergers, Esther devant Assuerus, la resurrection du Lazare, le veau d'or, Ethra découvre à Thesée les secrets de sa naissance, le triomphe de Galathée et l'enlevement des Sabines, d'après le même.
43 Petit paysages et sujets divers 12 pièces.
44 Les célèbres fresques de l'Église de St. Martin, à Rome, d'après le Guaspre, par P. Parboni, le Lac de Trasimène et un autre paysage, 14 pièces.
45 La vie de la Vierge, d'après Nicolas Poussin, 22 pièces.

46 La vie de Saint Jean Baptiste, d'après André Delfarte, 16 pièces.
47 Treize pièces, d'après le Dominiquin.
48 Divers sujets d'histoire, portraits, Batailles et autres, d'après Rubens, 15 pièces.
49 La grande Bataille des Amazones, 6 pièces.
50 Décorations et Arcs de triomphe pour l'entrée du Prince Ferdinand d'Autriche, à Anvers, le 25 mai 1535.
51 Collections de portraits, d'après van Dyck, 84 pièces.
52 Peintures de la voute de la Chapelle Sixtine, d'après Michel Ange.
53 Differens sujets d'après plusieurs maîtres, 14 pièces.
54 Un Paquet Varia.
55 Vue de l'Église de St. Pierre, à Rome, 3 feuilles.
56 Six épreuves du recueil.
57 Un paquet de gravures.
58 La Cêne, le Baptême, l'Onction, la Confirmation et le Mariage; chaque sujet en deux planches, d'après Nicolas Poussin, par Pesne.
59 La Cêne, Jésus-Christ remettant les clefs à St. Pierre, et Moïse, d'après le même, par le même.
60 La femme Adultère et l'Onction, d'après le même, par le même.
61 Moïse sauvé des eaux, par Mariette et le même sujet, par Stella, et le Rocher d'après le même.
62 Le testament d'Eudamidas, la femme Adultère et un autre sujet, d'après le même.
63 La Manne, le désert et l'eau sortant du rocher d'après le même, par Chateau et Stella.
64 Le tems fait triompher la vérité, l'ascension de la Vierge et la Peste, d'après le même, par Audran, Pesne et Tolosani.
65 Ainsi se doit fléchir la colère et l'orgueuil, le baptême de l'Eunuque, et Pyrhus dérobé à la poursuite des ennemis de son père, d'après le même, 6 feuilles.
66 Les Martyres de St. Protais et de St. Laurent, d'après Le Sueur, par Audran.
67 Le Martyre de St. Protais et St. Paul à Ephese, d'après le même, par Picard et Audran.

D'ESTAMPES EN FEUILLES. 11

68 La Bataille de Constantin, d'après Le Brun, en trois feuilles.
69 L'entrée d'Alexandre, d'après le même, en quatre feuilles.
70 Le Massacre des Innocens, d'après le même, en deux feuilles.
71 Paulus et Barnabas, Lystriæ, et Ananias corruit exanimis, d'après Raphaël, par Dorignie.
72 Petrus cum Joanne claudum a matris utero Sanat, et le Jugement de Salomon, d'après le même, par le même.
73 Bar-Jesu sive Elymas Paphi ad Sauli verbum excæcatur, Miraculosa ad stagnum Genezareth, piscium captura et Christus Petro ovium curam committit, d'après le même, par le même.
74 La Mort d'Ananie, St. Paul et St. Barnabé prêchant à Lystre, d'après le même, par Dorignie et Audran.
75 Fresques du Vatican, quatre pièces, par Aquila et Mantua.
76 La Chute des Anges rebelles, d'après Rubens et le Miracle de St. Martin, d'après Jordaens, par Pierre de Jode.
77 Les OEuvres de Miséricorde, par Bourdon.
78 Sept différentes Estampes, par Montanus et autres.
79 La Peste, d'après Mignard, par Audran, sujet du Déluge et autres Estampes, six pièces.
80 Huit Vues de Rome, par Piraneze.
81 Demonstratio Historiæ Ecclesiasticæ etc., en vingt feuilles.
82 Un paquet d'Estampes, dont quatre par Penelle.
83 Treize épreuves de Lithographie.
84 Six idem au trait.
85 Six idem dito.
86 Six idem dito.
87 Six idem dito.
88 Six idem dito.
89 Essais Lithographiques, 100 pièces.

ÉTUDES PEINTES.

1 Deux têtes d'Hommes, d'après nature.
2 Deux têtes d'Hommes et un d'Enfant, d'après nature.
3 Trois Figures de Fantaisie.
4 Trois Études de Rochers et Terrasses.

5 Huit Etudes d'Arbres et de Plantes.
6 Cinq idem de Chevaux,
7 Six idem de Chiens et Chèvres.
8 Six idem Fonds de Paysage.
9 Six idem Sujets Historiques.
10 Six idem dito.
11 Sept idem dito.
12 Huit idem dito.
13 Le Dévouement d'Amitié de Bélithe et Bethé, esquisse du grand tableau peint par M. Ducq, sujet tiré des dialogues de Lucien.
14 Études des Costumes Romains, deux pièces.
15 idem dito deux pièces.
16 idem dito deux pièces.
17 idem dito deux pièces.
18 idem dito une pièce.
19 Études de Têtes, deux pièces.
20 idem dito deux pièces.
21 Études points de vues à Rome, trois pièces.
22 idem de Montagnes, deux pièces.
23 idem de Grotte et Arbres, deux pièces.
24 idem de Monumens d'Architecture, trois pièces,
25 idem de Paysage, deux pièces.
26 idem Sujets d'Histoire, deux pièces.
27 idem dito deux pièces.
28 idem dito deux pièces.
29 idem dito deux pièces.
30 idem dito deux pièces.
31 idem dito deux pièces.
32 idem dito deux pièces.
33 idem dito une pièces.
34 idem dito deux pièces.
35 idem de lions une grande pièce,

ETUDES DESSINÉES ET CALQUÉES.

1 Études de draperies douze pièces.

2 Etudes de draperies douze pièces.
3 idem dito douze pièces.
4 idem dito douze pièces.
5 idem sujets divers 20 pièces.
6 idem dito vingt pièces.
7 idem dito vingt pièces.
8 idem dito vingt-cinq pièces.
9 idem compositions de tableaux huit pièces.
10 idem dito sept pièces.
11 idem fonds de tableaux huit pièces.
12 idem dito deux pièces.
13 Un grand cahier contenant une infinité de Calques, objet des plus intéressans.
14 Une collection de Calques et Croquis.
15 Une idem de Galques, 120 pièces.
16 Un cahier de Croquis et Dessins.

LIVRES ET RECUEILS DE GRAVURES.

IN OCTAVO.

1 Les Annales du Musée, par Landon, 12 vol. et Annales du Musée et de l'École Moderne.
2 Les Annales du Salon de Gand, 6 vol.
3 Sculture del palazzo della villa Borghese da Lamberti, 3 vol.
4 Il decamerone di Messer Giovanni Boccaccio, 5 vol.
5 Voyages du jeune Anacharsis, 7 vol. et l'atlas.
6 Pausanias ou Voyage Historique de la Grèce, 4 vol.
7 Histoire de l'Art chez les anciens, par Winckelman, 3 vol.
8 Horace de la Traduction de M. Martignac, 2 vol.
9 La Cyropœdie ou Histoire de Cyrus, traduite de Xenophon, 2 vol.
10 Les Voyages de Cyrus, par Ramsay, 2 vol.
11 La Sainte Bible, Paris, chez Desprez, 3 vol.

12 La Vie des Hommes Illustres de Plutarque, Paris, chez Durand, 12 vol.
13 Le Théâtre des Grecs, 6 vol.
14 Histoire de Scipion l'Africain.
15 La Geruzalemme liberata dà Torquato Tasso, 2 vol.
16 Itinerario instruttivo de Roma, 2 vol.
17 Virgile traduction de Martignac, 3 vol.
18 l'Odyssée d'homére traduction nouvelle, par Bitaubé, 3 vol: et 2 vol. de l'Iliade.
19 l'Origine des Dieux du Paganisme suivie des poesies d'Hésiode, 2 vol.
20 Bibliothèque d'Apollodore l'Athénien, par Clavier, 2 vol.
21 Histoire des douze Césars, par Levesque, 2 vol.
22 Vita di Benvenuto Cellini da Gio. Palamede Carpani.
23 L'expédition des Argonautes ou la Conquête de la toison d'or, par Apollodore de Rhodes.
24 Mémoires géographiques et historiques sur l'Egypte, par Quatremère, 2 vol.
25 Histoire d'Hérodote traduite du Grec, 9 vol.
26 Dictionnaire de la Fable, par Noël, 2 vol.
27 Comédies de Terence, traduites par Bergeron, 3 vol.
28 Dictionnaire géographique de Vosgien, 2 vol.
29 Levens der schilders, door Hoebraken, 3 vol.
30 Levens der schilders en schilderessen, 2 vol.
31 Roma Antica di Famiano Nardini, 2 vol.
32 Levens der schilders, door Karel van Mander, 1 vol.
33 Opere di L. Ariosto
34 Trattato della Pittura di Leonardo da Vinci.
35 Storia Pittoresca del Italia, dell' abb. Luigi Lanzi, 6 vol.
36 Apulejo dell' asino doro translato da messer Agnolo Firenzuola.
37 Du beau dans les arts d'imitation, par Keratry, 2 vol. avec fig.
38 Nouveau Dictionnaire de poche de la langue française.
39 Histoire ancienne, par Rollin, 5 vol.
40 Les œuvres morales et mêlées de Plutarque, traduites par Amiot, 2 vol.

41 Histoire de Tom Jones de Fielding, 2 vol.
42 Entretiens sur les vies et les ouvrages des plus excellens peintres, par Félibien, 3 vol.
43 La Femme Docteur, comédie.
44 Les amours de Tibulle, 3 tom. 1 vol.
45 Les amours de Catulle et de Tibulle, 2 vol.
46 Histoire du Thucydide, de la guerre du Peloponnese, 3 vol.
47 Tacite, traduit par Perrault, 3 vol.
48 Vicellio Abbate, Ant.
49 Les commentaires de César, par Toulongeon, 2 vol.
50 Pièces de théâtre.
51 Della Pittura et della statuaria da Leone Batista Alberti.
52 Les contes des Génies, par Morel, 3 vol.
53 Géographie de Crozat.
54 Le maître italien, par Vénéroni.
55 Lettres sur l'Italie, par Dupaty.
56 Iconologie de César Ripa, traduction française.
57 Bibliothèque des dames, tome 8 à 15.
58 La médecine sans médecin, par Audin Rouvière.
59 *Inleyding tot de algemeene teekenkunst, door Goeree.*
60 Mémoires secrets sur les règnes de Louis XIV. et Louis XV., 2 vol.
61 La henriade de Mr. de Voltaire.
62 *Batavische Arcadia.*
63 Annæi Senecæ tragœdiarum, 2 vol.
64 Gli amori pastorali di Dafni e Cloe da Longo, sofista.
65 La Dunciade.
66 Il Petrarca corretto da M. Lodovico Dolce.
67 Il pastor fido.
68 Le maître italien, par Vénéroni.
69 Emblemata et aliquot nummi antiqui operâ Joan. Sambuci.
70 Nouveau Dictionnaire portatif, français et italien, et italien-français, 2 vol.
71 La divina commedia di Dante Alighieri.
72 Description historique et chronologique des monumens de sculpture réunis au musée des monumens français, par Lenoir.

73 Figures de la bible.
74 Beschryving der hedendaagsche goden en godinnen.
75 Deux paquets varia.

IN–QUARTO.

1 Lucien de la traduction de Perrault.
2 Storia della Italia, per Thomaso Porcacchi.
3 Quinte Curce, traduit par Pierre du Ryer.
4 Les femmes illustres, de M. de Scudery.
5 Il Petrarcha commentato da Villalie.
6 Tableau du temple des Muses, tirés du cabinet de M. Favereau.
7 Ritratti di alcuni celebri pittori del seculo XVII.
8 Orlando Furioso da M. Lodovico Ariosto.
9 Le grand livre des Peintres, par de Lairesse, traduction, 2 vol.
10 Traité de la perspective à l'usage des artistes, par Sébastien de Jaurat.
11 Les monumens antiques du Musée Napoléon, par Thomas Piroli, 3 vol.
12 Les antiquités d'Herculanum, gravées par Piraneze frères, 6 vol.
13 Costumes des anciens peuples à l'usage des artistes, par Dandré Bardon, 2 vol.
14 Banquet des savans par Athénée, traduit par Lefebure de Villebrune, 5 vol.
15 Nuova raccolta rappresentante i costumi religiosi, civili e militari degli antichi Egiziani, greci e Romani da Domenico Pronte, 1 vol.
16 Les costumes de plusieurs peuples de l'antiquité, par André Lens.

IN–FOLIO.

1 Sigilla comitum Flandriæ, etc.
2 Flavii Josephi der wyd vermaerde Joodsche Historie.
3 Iconologia de César Ripa, traduit en français.
4 P. Ovidii Nasonis metamorphosis oder sinu reicher medichte von Verwandlangen uster theil.
5 Métamorphoses d'Ovide, traduites.

6 Histoire Romaine de Tite Live, par Antoine de la Faye.
7 Mémoire artificielle avec les planches, 2 vol.
8 *Processen-verbaal der vergaderingen van het Nederlandsch Instituut, verhandelingen en uitgaven door hetzelfde.*
9 *Beschrijving van Nederlandsche Historie-penningen ; ten gevolg op het werk van Geraard van Loon, Amst. 1827, twee deelen.*

LIVRES DE GRAVURES.

1 Recueil de Lions, dessinés d'après nature par divers maîtres, et gravés par Picart.
2 Veræ et in quantum assequi licuit, ad vivum sculptæ effigies eminentiorum ad universalem orbis Christiani concordiam undequaque legatorum, serie et ordine quo Monasterii ab anno M D C XLIII usque ad annum M D C XLVIII convenerunt et sederunt et sederant.
3 Collection de statues et portraits de Ducs, Empereurs.
4 Stampe del duomo di Orvieto.
5 Columna cochlea M. Aurelio Antonino Augusto.
6 Colonna Traiana.
7 Les Tapisseries du Roi.
8 Composition from the tragedies of Eschyles designed by John Flaxman engraved by Thomas Piroli.
9 Pompa funebris optimi potentissimi principis Alberti pii archiducis Austriæ.
10 Les bains de Tite Live.

USTENCILES DE PEINTRE.

MÉDAILLES ET AUTRES OBJETS.

1 Deux caisses vitrées pour dessins.
2 Deux idem dito.
3 Un chevalet pour tableaux de grande dimension.
4 Un idem grandeur ordinaire.

5 Un chevalet ordinaire.
6 Un idem de petite dimension.
7 Une casette en bois plaqué, servant de boete à couleurs, avec un assortiment complet, de palettes, boîtes, fioles, brosses, pinceaux, couteaux, couleurs et autres matières et outils nécessaire à un peintre, parfaitement conditionnée.
8 Un grand et beau Mannequin, bien conditionné.
9 Un idem plus petit.
10 Une boite à couleurs.
11 Un bac avec toutes sortes de couleurs.
12 Une boîte à couleurs.
13 Quelques moules pour couler des maquettes.
14 Trois petits Mannequins en bois.
15 Six bas-reliefs sculptés en albatre.
16 Quelques cadres.
17 Quatre Médailles antiques en bronze.
18 Trois idem dito modernes.
19 Dix-huit différentes Médailles.
20 Trois beaux Camées.
21 Deux petits Vases de porphyre à bases de silex.
22 Une petite cruche antique.
23 Un Glaive à la romaine.
24 Figure de l'Apolline en platre.
25 Figures et têtes en platre.
26 Bas-reliefs et masques idem.
27 Fragmens idem.
28 Anatomies idem.

www.ingramcontent.com/pod-product-compliance
Lightning Source LLC
Chambersburg PA
CBHW030132230526
45469CB00005B/1915